После того как в 1740 году прусский король Фридрих II (1740 – 1786) вступил на престол, он заказал своему зодчему Георгу Венцеслаусу фон Кнобельсдорфу построить резиденцию недалеко от Берлина, отвечающую его новому положению. Таким образом возник Новый флигель Шарлоттенбургского дворца. Начиная с 1744 года Фридрих стал обращать свое внимание на город Потсдам, где он и предпринял дорогостоящее строительство городского дворца. В том же году он приобрел находящуюся к западу от города „Пустынную гору" и приказал построить на ней террасы для виноградника. На верхней из шести дугообразных террас король распорядился устроить склеп, в котором и пожелал, вопреки установленному порядку, и без положенного церемониала быть захороненным когда придет пора. Вскоре после окончания работ по обустройству виноградника, 13 января 1745 г. кабинет Фридриха издал распоряжение о строительстве „дома для развлечений в Потсдаме", а уже через некоторое время, а именно – 14 апреля того же года, произошла закладка его фундамента. Проект для дворца подготовил фон Кнобельсдорф, зодчий и главный интендант королевских дворцов и парков, полностью следуя подробным указаниям короля. Предложение зодчего построить подвальные помещения и поставить дворец на цоколь, придвинув ближе к краю террасы, чтобы он был лучше виден издали, заказчиком было отклонено. Реализацию планов сначала поручили курмаркскому (Курмарк – историческое название одной из территорий прусского королевства) директору по строительным делам Фридриху Вильгельму Дитерихсу, а затем его сменил кастелян Иоганн Боуман Старший. Несмотря на то, что работы в Мраморном зале продолжались вплоть до 1748 года, Летний дворец был торжественно открыт уже 1 мая 1747 г. За два года строительства был создан „Maison de plaisance", так называемый „дворец для развлечений", по французскому образцу, наподобие „Большого Трианона" Людовика XIV в парке

на стр. 1: Иоганн Давид Шлойен, Террасы и дворец Сан-Суси (1748 г.)

Версаля. Строение, отвечающее требованиям удобства, а также желаниям короля, обращено на юг и, будучи одноэтажным с полностью застекленным фасадом, таким образом непосредственно связано с окружающим его садом. К центральному залу, выступающему из основной линии садового фасада здания, примыкают с восточной стороны пять жилых помещений королевских апартаментов, а с западной – пять комнат для гостей. Возведением этого дворца Фридрих создал для себя своего рода страну Аркадию, где его не отягощали дворцовые этикет и церемонии, и где он мог свободно предаваться своим собственным удовольствиям. Он жил в этом летнем дворце, как правило с апреля по ок-

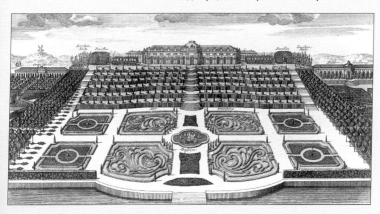

Иоганн Давид Шлойен, Террасы и дворец Сан-Суси (около 1756 г.)

тябрь, с 1747 г. вплоть до своей смерти в 1786 г. за исключением времени Семилетней войны. Зимние месяцы король проводил в городском дворце в Потсдаме. Название этого дома для развлечений, которое Фридрих велел поместить на антаблемент среднего ризалита, было одновременно его мечтой и программой. Как бы желая продлить беззаботное время, когда он был наследным принцем и при своем дворе общался с музами, Фридрих назвал свой новый дворец, наподобии тому, в Рейнсберге, „Sans souci" – без забот.

Фасад со стороны сада элегантного дворца развивает заданный его расположением на винограднике мотив необузданного наслаждения жизнью. Его украшают 36 попарно, по сторонам окон расположенных фигур вакханок и вакхантов – развеселую и пьяную свиту римского бога вина. Кариатиды и гермы, работы Фридриха Кристиана Глуме, поддерживают антаблемент и структурируют строение, окрашенное в ярко желтый цвет, замыкаемое с обеих сторон округлыми павильонами. Центральная часть, под возвышающимся над всеми другими частями здания, куполом, выступает полуовалом из основной линии фасада. Связь дворца с садовым пейзажем осуществляют арки и решетчатые павильоны с позолоченными орнаментами, расположенные по боковым сторонам здания. Хозяйственный корпус, примыкающий к длинной оси дворца был, по желанию Фридриха Вильгельма IV, удлинен и надстроен после 1840 г. В западном флигеле были созданы помещения для придворных дам, а в восточном – помимо всего прочего нашлось место для дворцовой кухни и винного погреба.

Фасад со стороны сада

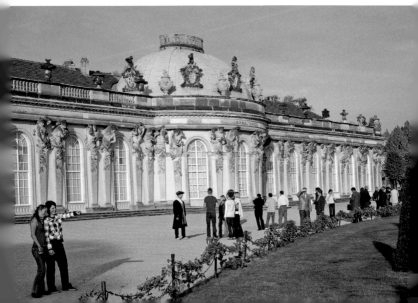

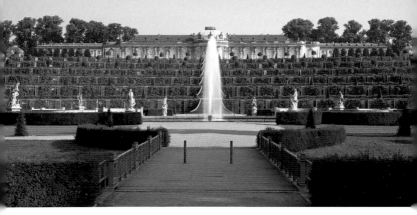

Фасад со стороны
сада: вид с партера

С легким по духу оформлением фасада со стороны сада контрастирует величественный и серьезный облик северной части дворца. 88 коринфских колонн, выстроенных в два ряда, образуют две колоннады, каждая длиною в четверть круга и замыкают парадный двор. В прямоугольном центральном ризалите находится бывший парадный вход во дворец. Колоннады, расположенные непосредственно напротив него, создают для него пролет. Находящаяся за воротами крутая наклонная рампа являлась в 18 веке единственным подъездом ко дворцу. В том же северном направлении находится так называемая Руинная гора, которую Фридрих приказал построить в подражание античным образцам, снабдив искусственными руинами, создав таким образом привлекательнейший пейзаж.

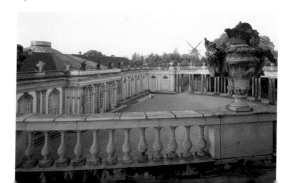

Вид парадного
двора

Поскольку Пруссии не хватало художников высокого уровня, Фридриху Великому в начале его правления не оставалось ничего иного, как открыто призвать их к себе. Среди отозвавшихся были Иоганн Аугуст Нааль Старший, братья Иоганн Михаель Гоппенхаупт Старший и Иоганн Кристиан Гоппенхаупт Младший, Георг Франц Эбенхехт и Иоганн Петер Бенкерт, а также и переехавший из Берлина в Потсдам Фридрих Кристиан Глуме Младший. Наряду с ними, в декоративном оформлении помещений дворца, под общим художественным руководством Кнобельсдорфа, принимали участие декораторы и скульпторы-орнаменталисты Карл Йозеф Сартори и Иоганн Михаель Мерк. Сегодня, в многих случаях, уже

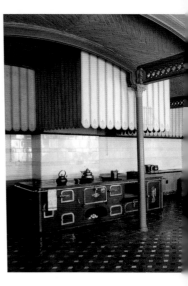

Дворцовая кухня времен Фридриха Вильгельма IV

не представляется возможным выяснить кем из художников были подготовлены наброски убранства того или иного помещения, кем из них были выполнены те или иные украшения.

Король принимал активное участие не только в оформлении дворца снаружи, но и в разработке внутреннего убранства, вплоть до установки отдельных деталей орнаментов, выбора тканей и цветовых гамм. Темы садоводства и виноделия и связанные с ними представления о жизнерадостном наслаждении жизнью в обстановке, напоминающей Аркадию, являются часто встречающимся лейтмотивом в декоративном убранстве дворцовых помещений. Их можно найти в многообразных вариациях орнаментов на стенах и потолках, в рельефах, скульптурах и картинах.

Возникший подобным образом художественный ансамбль дворца Сан-Суси предстает сегодня самым значительным сохранившимся примером стиля декораций фридерицианского рококо в период его самого высокого расцвета.

Как и при оформлении своего дворца, Фридрих Великий оказывал силное влияние при разбивке сада. На верхней из шести дугообразных террас виноградника, прямо над склепом короля, возвышается скульптурная фигура лежащей богини цветов Флоры, в сопровождении Зефира, бога западного ветра, работы Франсуа Гаспара Адама. Она была заказана Фридрихом специально для его могилы. С западной стороны террасы, непосредственно напротив, находится фигура отдыхающей Клеопатры со скорбящим Амуром работы того же скульптора. Обе скульптурные группы окружены полукруглыми площадками, на которых расположены копии античных бюстов первых двенадцати римских императоров, выполненные в мраморе. На ступенях террас, по воображаемым оконным осям были расположены тисы, оформленные пирамидами и апельсиновые деревья, подстриженные в форме сфер, создавая таким образом пленительное и гармоничное соотношение между дворцом и виноградником. Исходным пунктом оформления сада эпохи Фридриха является оформленный по французскому образцу партер, широко раскинувшийся у подножия виноградника. Газоны правильной формы, окаймленные цветочными грядами, располагаются геометрически вокруг Большого Фонтана. После 1840 г. чаша фонтана была изменена и значительно расширена, однако еще в XVIII веке фонтан окружали фигуры богов: Венеры, Меркурия, Аполлона, Дианы, Юноны, Юпитера, Марса и Минервы, а также аллегорические изображения четырех стихий – Огня, Воды, Воздуха и Земли. После изменений, введенных в конце XVIII и в середине XIX веков, к 1998 г. партер был приведен в состояние, более близкое ко времени барокко.

Строительством Картинной галереи и Новых палат Фридрих Великий объединил дворец и прилегающие строения в общий ансамбль. С 1755 по 1763 гг. восточнее дворца была отстроена галерея в виде одноэтажного, длинного, увенчанного куполом строения для собрания картин короля. Она

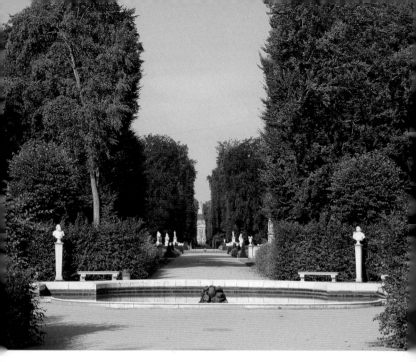

составила архитектурную пару Оранжерее, находящейся на западе от дворца. Далее этот павильон для растений из оранжереи был перестроен с 1771 по 1775 гг. в гостевой дворец и после переделки внешне стал напоминать Картинную галерею. Севернее Новых палат, еще до начала строительства дворца Сан-Суси, уже находилась мельница, предшествующая Исторической мельнице, построенной позднее на том же самом месте.

Парк Фридриха Великого развивался на протяжении десятилетий в западую сторону вдоль прямой, как стрела, главной аллеи, принимающей в нескольких местах форму круглых, украшенных скульптурами, площадок. Эта аллея связывает Сад для развлечений (Люстгартен) с Садом косуль (Реегартен). Последний был переделан Кнобельсдорфом в лесной парк в период с 1746 по 1750 гг. В нем, по же-

Вид на Новый дворец через главную аллею.

„Хмельник" к
северу от
Нового дворца

ланию Фридриха, в 1754–1757 гг. был построен Китайский домик – замечательный экземпляр садовой архитектуры. Еще одним, последним примером великолепного архитектурного достижения стал внушительный Новый дворец, находящийся в западном конце главной аллеи и построенный в 1763–1769 гг., непосредственно после окончания Семилетней войны как гостевой и парадный дворец для короля. С завершением строительства Бельведера на холме Клаусберг в 1772 г. заканчивается и строительная деятельность Фридриха Великого в парке Сан-Суси. Большие части парка были оформлены уже после 1821 года садовым архитектором Петером Йозефом Ленне заново и получили ландшафтный характер.

С 1990 года парк Сан-Суси и его дворцы находятся под защитой ЮНЕСКО как часть всемирного культурного наследия.

# Фридерицианское рококо

Понятие „рококо" происходит от французского слова „Rocaille", по-русски „мелкий, дроблёный камень, раковины". Этим понятием обозначают орнаментально-декоративный стиль, возникший во Франции и получивший в 1720–1780 гг. широкое распространение по всей Европе, в основном в архитектуре интерьера, прикладном искусстве и художественных ремеслах. Основной мотив рококо – раковина, чаще всего ассиметричная, появляющаяся во множественных, разнообразных, несколько измененных видах. Ее характерные, прихотливо изогнутые формы украшают, в многочисленных вариациях, наряду с вьющимися растениями, ветвями, цветами и трельяжами, рамы и стены. Утонченные, изящные формы рококо подчеркивают интимно-индивидуальный характер помещений. Украшения на стенах и потолках переплетаются, иногда в несколько слоях, образуя паутины из многообразных и нежных форм. Концепция создания интерьера, излучающего веселое, праздничное настроение, гармонично включала в себя и использование зеркал, мебели, картин и фарфора.

Фридерицианское рококо, по сравнению с другими вариантами этого орнаментально направленного стиля, часто более сдержанно, но также более грациозно и элегантно. Орнаменты – более филигранные и органичные, выполнены часто живым, натуралистическим языком форм. Рококо тесно связано с работами штукатура и скульптора Иоганна Аугуста Наля Старшего и зодчего Георга Венцеслау-

<div style="text-align: right">

Rocaille – рокайль

основной мотив: раковина

фридерицианское рококо

Сверху слева: Деталь декора потолка в Концертной комнате

</div>

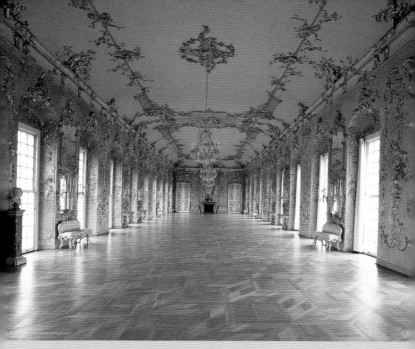

Золотая
галерея дворца
Шарлоттенбург

са фон Кнобельсдорфа. Созданием Нового флигеля Шарлоттенбургского дворца и дворца Сан-Суси эти художники, используя всю свою фантазию и богатство деталей, привели фридерицианское рококо к его наивысшему расцвету. Понятие *фридерицианское рококо* возникло оттого, что поручая зодчим возведение своих дворцов, Фридрих Великий, как никто другой из заказчиков, оказывал личное влияние на создание внутреннего убранства и устанавливал, согласно своему вкусу, орнаментальное оформление помещений, вплоть до деталей.

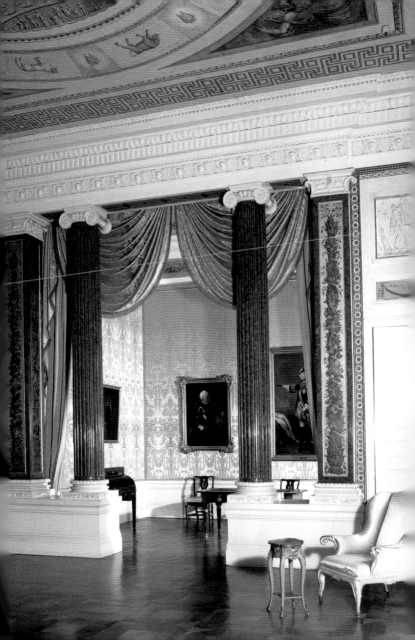

*Обход помещений, предлагаемый здесь, отличается от маршрута экскурсии по дворцу с гидом или аудиогидом. Он опирается на последовательность помещений, в зависимости от их церемониального предназначения и ведет от Вестибюля, через Мраморный зал, во внутренние апартаменты Фридриха Великого, причем, как это было принято у королевских особ, вначале находятся комнаты для приемов, в данном случае – для аудиенций и концертов. За помещением, служившем спальней и рабочим кабинетом, следуют библиотека и малая галерея – самые личные комнаты короля. Дальше путь ведет к помещениям для гостей, прилегающим непосредственно к Мраморному залу.*

## Вестибюль

Своей строгой архитектурной композицией и цветовым решением в золотых и серебристо-серых тонах, Вестибюль излучает торжественную атмосферу. По последовательности – это первое помещение, куда входит посетитель. Принцип связывания внутреннего пространства с внешним, который наблюдается, в частности, в Концертной комнате, расположенной со стороны сада, находит свое применение и в северных помещениях здания. Десять парных колонн из искусственного мрамора структурируют прямоугольный зал, перенимая архитектурный принцип оформления парадного двора. Факт, что это коринфские колонны, указывает на взыскательные требования владельца и подчеркивает его высокое положение. Кроме того, в оформлении Вестибюля повторяются мотивы близости к природе и вакхического озорства, которые отчетливо звучат на фасаде дворца со стороны сада. Потолочная живопись Иоганна Харпера изображает, в противовес серьезному стилю помещения, богиню цветов Флору и ее гений, сыплющих с неба цветы и фрукты. Вариациями того же мотива являются и позолоченные гипсовые рельефы над дверями, изображающие танец нимф

Спальня / Рабочий кабинет Фридриха Великого

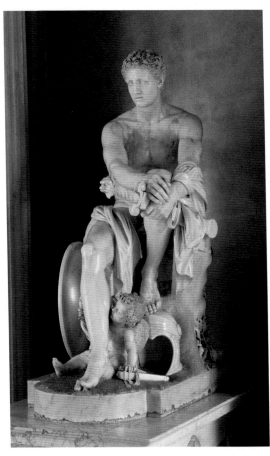

Вид из вестибюля
на Руинную гору

Ламберт Сигизберт
Адан, Арес
Лудовизи (1730 г.).
Скульптура в
вестибюле

вокруг гермы с Паном, триумфальное шествие Бахуса и шествие опьяненного Силена.

Примечательную статую в восточной части зала подарил Фридриху Великому французский король Людовик XV. Сидящий греческий бог войны Арес слагает с себя свои щит, шлем и оружие, преображаясь, таком образом, в символ миролюбия. Статуя, сделанная скульптором Ламбером Сигизбером Ада-

ном, является копией с античного оригинала, который находился на римской вилле Лудовизи. Парой ей ранее служила античная статуя Меркурия, расположенная в западной части зала, но в 1830 г. она была передана Берлинскому собранию древностей. С 1846 г. на ее месте находится статуя сидящей Агриппины, матери императора Нерона. Копию с античного оригинала выполнил Генрих Бергес.

## Мраморный зал

Выдержанный в классической праздничности, благодаря своему центральному расположению, Мраморный зал является самым представительным помещением дворца. Он выделяется своими размерами, архитектурным решением, убранством и богатой обстановкой. Мраморный зал – единственный из всех помещений дворца выделяется из основной линии садового фасада и высится над одноэтажным строением. В своей речи, посвященной памяти Кнобельсдорфа, Фридрих особо подчеркнул роль архитектора как создателя Мраморного зала, „свободной вариации на тему внутреннего пространства Пантеона“. Мотив спаренных колонн, который намечается в парадном дворе и продолжается в Вестибюле, достигает здесь своего высшего развития. Восемь пар коринфских колонн из благородного каррарского мрамора с позолоченными базами и капителями структурируют овальный зал. Над карнизом, в основании роскошно позолоченного купола с овальным окном верхнего света, расположены буйно веселящиеся путти и четыре фигурные группы, олицетворяющие архитектуру, музыку и поэзию, живопись и скульптуру, астрономию и географию, выполненные Георгом Францем Эбенхехтом. Лучевидному узору потолочного орнамента соответствует оформление отделки пола из цветного силезского мрамора с абстрактными и натуралистическими мотивами. В нишах с обеих сторон двери, ведущей в Вести-

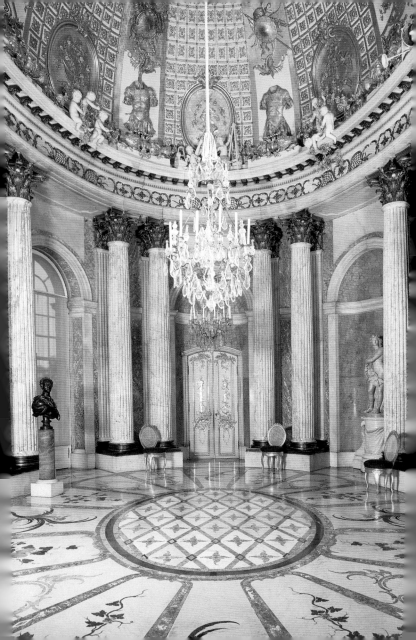

бюль, стоят статуи Аполлона и Венеры Урании Франсуа Гаспара Адана, символизирующие искусство и любовь. Бронзовый бюст шведского короля Карла XII, который во времена Фридриха располагался на полу, был подарком шведской королевы и сестры Фридриха, Луизы Ульрики. Фридрих и его современники восхищались молодым королем, который славился своими военными успехами и бесстрашием, а также своей страстью к боям и павшим в 1718 г. под Фредериксхальдом во время войны против Норвегии.

Не в последнюю очередь благодаря известному полотну Адольфа Менцеля, написанному художником в 1850 г., Мраморный зал был тесно связан в представлении людей с „компанией круглого стола" Фридриха Великого. Просвещенный монарх, подписывавший свою личную корреспонденцию не иначе как „философ из Сан-Суси", собирал вокруг себя ведущих европейских интеллектуалов, ученых, философов и писателей, чтобы вести с ними одухотворенные и откровенные беседы. В этот знаменитый круг входили, например, хорошо знающий свет итальянец Франческо Альгаротти, который помогал Фридриху советами в его строительных проектах и снабжал литературой по архитектуре; президент Академии наук Пьер Луи Моро де Мопертюи; врач и философ Жульен Офрэ де ла Метри, выразивший в своем сочинении *Человек – машина* откровенно материалистический взгляд на человека; писатель, друг и на протяжении почти 27 лет компаньон Фридриха, Жан-Батист де Бойе маркиз д'Аржан. Самым знаменитым участником круглого стола был, несомненно, философ Франсуа Мари Аруэ, известный как Вольтер, который гостил при дворе Фридриха с 1750 по 1753 гг.

Несмотря на то, что на картине Менцеля встреча „круглого стола" изображена проходящей в Мраморном зале, фактических доказательств тому нет никаких. Скорее наоборот – весьма вероятно, что это происходило, по дворцовому обычаю, в первой приемной короля, т.е. в соседней Столовой,

Мраморный зал

где проходили и аудиенции. Мраморным же залом, по-видимому, пользовались только либо в торжественных случаях, либо употребляли его для званных обедов.

## Апартаменты Фридриха Великого

Согласно требованиям французской архитектурной теории, три из пяти помещений королевских апартаментов, а именно – Столовая, где проводились, кроме всего прочего, и аудиенции; Комната для концертов и Спальня/Рабочий кабинет образуют единую анфиладу. Отдельно от анфилады расположены Библиотека и Малая галерея – наиболее личные помещения Фридриха. Орнаментальное оформление стен и потолков всех помещений, решение их цветовой гаммы и тканей, а также вся меблировка и картины включены в общую концепцию, образуя единое произведение искусства, причем каждое помещение привносит свой неповторимый оттенок.

Количество комнат в дворцовых апартаментах было ограничено, поэтому большинство помещений выполняло одновременно несколько функций. Так как Фридрих управлял государством более или менее единолично, т.е. принимал самые важные политические решения вдалеке от своих министров и государственных учреждений в своем рабочем кабинете, то можно сказать, что, несмотря на свой сугубо личный характер, помещения короля являлись в то же время и ареной политических событий.

*Комната для аудиенций/Столовая*
Комната для аудиенций/Столовая, будучи относительно небольшим, частным помещением с одним окном, располагается в самом начале королевских апартаментов. Характер помещения определяют многочисленные картины, чьи позолоченные рамы эффектно выделяются на фоне бледнолилового

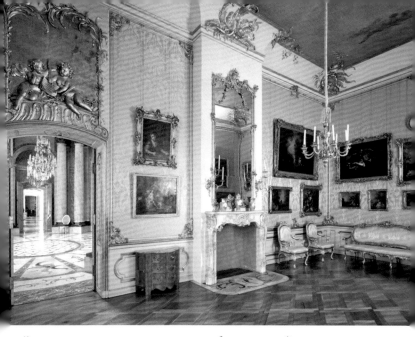

**Комната для аудиенций / Столовая**

шелка, которым обиты стены. Фридрих, увлекавшийся в молодые годы современной французской живописью, выбрал для этого помещения работы Антуана Ватто, Жана-Батиста Патера, Шарля Антуана Койпеля, Жана Рау, Жана Франсуа де Труа и прусского придворного художника французского происхождения Антуана Пеня. На них представлены как мифологические изображения, так и жанровые сцены. В современном помещении почти полностью сохранилось собрание живописи XVIII века. Роспись на потолке Пеня изображает сидящую на облаке богиню цветов Флору, на которую надевает венок бог ветра Зефир, два путти разбрасывают вниз цветы из корзины, а мифологический гений поливает из амфоры росой. Позолоченные рельефы над дверями работы Фридриха Кристиана Глуме изображают путти, цветы и книги. К убранству комнаты относится и комод с арагонитовой столешницей, расположенный рядом с камином, в котором хранились дрова

для топки. Сундук открывается с боковой стороны, а выдвижные ящики играют роль декорации. Подобные предметы меблировки находятся и в Концертной комнате, а также в Спальне/Рабочем кабинете короля.

Как указывает само название помещения, оно служило и в качестве столовой. В нем, вплоть до самой смерти Фридриха, ежедневно проходили обеды, на которые он приглашал от семи до десяти человек, в основном ученых и офицеров, которым, по велению короля, в десять часов утра вручали приглашения. Обеды длились, как правило, несколько часов и сопровождались длинными разговорами на французском языке. Накануне вечером Фридрих лично определял последовательность блюд.

*Концертная комната*
Как ни одно другое помещение дворца, Концертная комната была непосредственно своим расположением, а также и мотивами ее оформления связана с окружающим садом. Филигранные орнаменты стен и потолка представляют собой богатые вариации различных природных форм – растений, животных и раковин. Сама природа находит многообразное отражение в залитом светом помещении. Намеки на решетчатые павильоны вызывают иллюзию садового пейзажа и напоминают оформление террасы по боковым сторонам дворца. Все формы как бы вьются, растут, находятся в постоянном движении. Растительные мотивы декорации объединяют живопись, зеркала, настенные светильники и мебель в органическое целое, в котором каждый предмет состоит с другим в гармоническом соотношении.

Сверху слева: Деталь декора стены в Концертной комнате

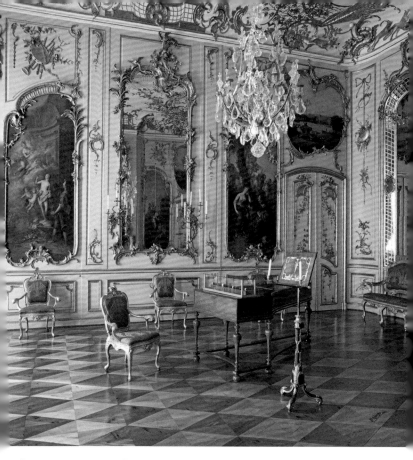

Концертная комната

С ощущением плавного движения связана тема о превращении, которая в разных вариациях звучит в картинах Антуана Пеня по „Метаморфозам" римского поэта Овидия. Помимо живописи на стенах, о назначении комнаты говорят и музыкальные инструменты, находящиеся здесь. В первую очередь – это хаммерклавир работы Готтфрида Зильбер-манна 1746 г., а также флейта и пюпитр Фридриха Великого. Король был одаренным музыкантом и иг-рал на поперечной флейте. В Концертной комнате

он выступал солистом, в сопровождении своих музыкантов, среди которых на клавесине играл Карл Филипп Эмануель Бах, самый известный из сыновей Иоганна Себастьяна Баха. У Фридриха были и амбиции композитора, и он написал больше 120 сонат. Через шестьдесят шесть лет после смерти короля художник Адольф Менцель изобразил один из этих концертов на своем знаменитом полотне *Концерт в Сан-Суси*.

Этой комнатой, известной еще под названием „Парадная комната", Фридрих ползовался в качестве второй комнаты для приемов. Кроме того, по преданию, здесь после обеда подавали кофе. Дополнительное великолепие пространство получало в тех случаях, когда Фридрих выставлял на столы некоторые из своих дорогоценных, обсыпанных бриллиантами табакерок для нюхательного табака.

*Спальня/Рабочий кабинет*

Спальня/Рабочий кабинет – единственное помещение дворца, где не сохранились изначальные оформление и убранство. Фридрих Вильгельм II, племянник и наследник Фридриха Великого приказал, почти сразу после смерти пожилого короля, переделать комнату, в которой тот жил на протяжении почти 40 лет, не проводя никаких ремонтов или изменений, в стиле раннего классицизма. Этим занялся архитектор дворца в Вёрлице, Фридрих Вильгельм фон Эрдмансдорф. Легкомысленные формы рококо уступили место архитектурной строгости и ясности, следовавшей за образцами античности. Пространство характеризует сдержанная монументальность, которую подчеркивают большие ионические колонны у перехода к алькову. Иллюзионистская живопись на потолке изображает античный веларий (своего рода тент), окруженный 12 знаками зодиака. Камин – единственный оставшийся от эпохи Фридриха элемент убранства. Новый король раздарил всю меблировку, либо поделил ее между остальными дворцами.

Спальня / Рабочий кабинет

22

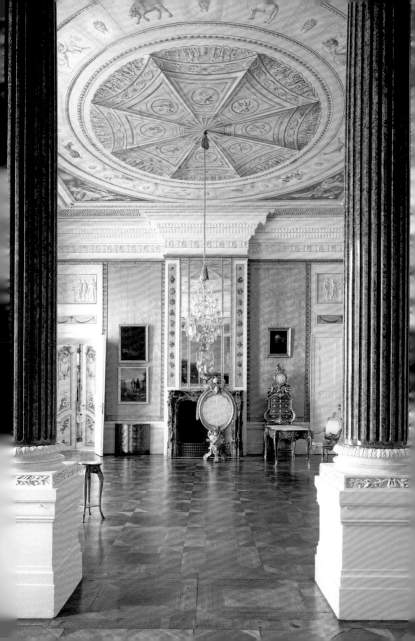

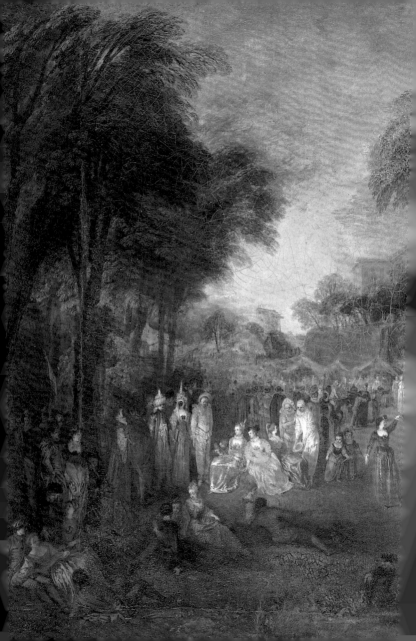

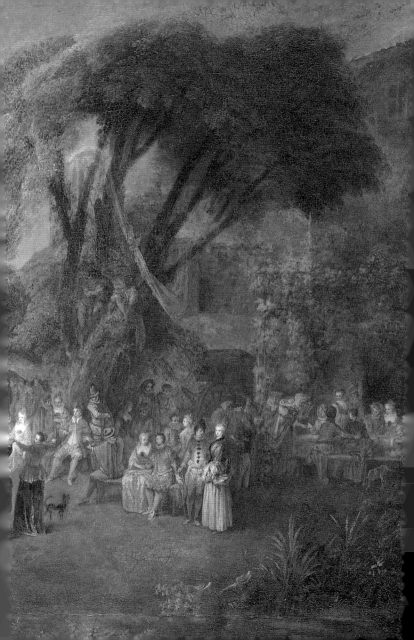

Во время пребываний Фридриха Великого в Сан-Суси в Спальне/Рабочем кабинете был сосредоточен „центр власти" прусского государства. Здесь король принимал советников своего личного кабинета и министров, здесь он сформулировал за время своего правления бесчисленное колличество указов, распоряжений и приказов. Он спал на простой железной походной кровати, которая обычно стояла вне алькова, за ширмой, недалеко от камина.

В этом помещении король скончался, сидя в кресле, 17 августа 1786 г. в 2 ч. 20 мин. в присутствии лакея, лейб-медика и двух камердинеров. На левой стене алькова висит картина Кристиана Бернхарда Роде, изображающая сцену смерти монарха. К середине XIX века были приложены усилия заново собрать на ее исконном месте разбросанную повсюду мебель Фридриха. В число выдающихся предметов убранства, вернувшихся обратно в Спальню/Рабочий кабинет входят кресло Фридриха, в котором он умер, драгоценный французский письменный стол короля и изготовленный, также во Франции, шкаф для документов с часами. План, сформулированный Фридрихом Вильгельмом IV в 1845 г. о восстановлении комнаты в ее изначальном виде не был реализован ввиду отсутствия как проектных эскизов времен ее создания, так и надежных описаний.

Спальня/Рабочий кабинет очень рано приобрела мемориальный характер и поэтому сегодня в ней находятся несколько портретов короля, которыми, правда, при жизни он не любил себя окружать. В число самых известных из них входят: портрет Фридриха в качестве престолонаследника, работы Антуана Пеня, расположенный посередине задней стенки алькова и портрет уже старого короля 1781 г. Антона Графа – по правой стороне от камина. На задней стенке алькова висят также портреты родителей Фридриха – короля Фридриха Вильгельма I и Софии Доротеи Ганноверской.

на стр. 24/25: Антуан Вато, Ярмарка с комедиантами (около 1715 г.). Картина в Малой галерее

Библиотека

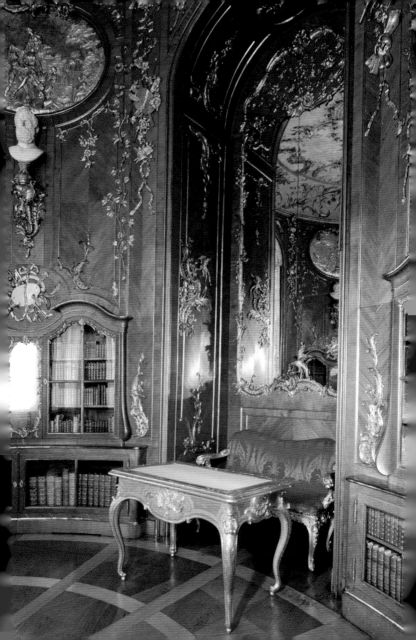

## Библиотека

Библиотека – жемчужина архитектурного искусства, место для концентрации и покоя, находится в стороне от анфилады комнат. Ее необычайное расположение указывает на приватность помещения, куда входить мог только король. Как и в Рейнсберге, где библиотека наследного принца находилась в уединенном кабинете башни, в своем летнем дворце Фридрих также выбрал для ее основания форму круга. Библиотека стала одним из лучших творений фридерицианского рококо. Помещение полностью обшито панелями из дорогого кедрового дерева. Позолоченные орнаменты из бронзы в виде виноградных листьев, цветов, приборов, инструментов и рокайли покрывают, находясь в совершенной цветовой гармонии, стены и потолок. В стену вставлены четыре книжных шкафа. Впечатление о цельности интимного пространства усиливается тем, что входная дверь является частью одного из книжных шкафов и в закрытом состоянии ее нельзя различить. Непосредственно над шкафами картуши с инструментами или приборами указывают на связь с искусствами и науками. Прямо над ними, на позолоченных консолях – античные мраморные бюсты Гомера, Сократа, Эсхила и Аполлона. На самом верху стену венчают четыре овальных рельефа с аллегориями музыки, астрономии, скульптуры, а также живописи и рисования.

У Фридриха Великого было в общей сложности, если учесть и время его престолонаследия, семь библиотек: в Рейнсберге, Шарлоттенбурге, в городском дворце в Потсдаме, в Берлинском дворце, во дворце Сан-Суси, во дворце в Бреслау и в Новом дворце. В целом собрание книг короля состояло из более семи тысяч томов. 2022 из них находится до сих пор в Сан-Суси. Книги из каждой библиотеки получали свой собственный знак. Так, по велению Фридриха, книги в Сан-Суси получили в качестве метки на корешке тисненную букву „V" от „Vigne" – виноградник. В библиотеках Фридриха были пред-

Скульптура „Молящийся мальчик"

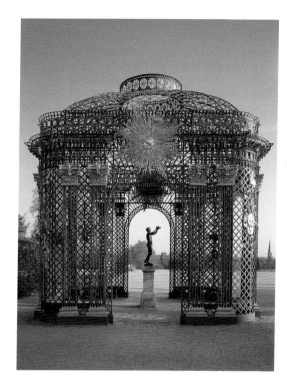

ставлены, например, архитектура, естественные науки, поэзия, философия и история. Он собирал и читал преимущественно античных авторов, таких как Гомер, Платон, Геродот, Плутарх, Марк Аврелий, Цезарь, Вергилий и Сенека в переводах на французский язык. Фридрих не владел латинским и греческим языками, поскольку его отец запретил ему изучать древние языки. Фридрих ценил и французских авторов эпохи Просвещения, таких как Корнель, Расин, Мольер, Монтескье, Бейль и, конечно, Вольтер. Книг на немецком языке у Фридриха не было. Разрешение войти в Библиотеку считалось очень высокой честью. Письменный стол короля находился напротив восточного окна. Когда он смотрел в окно,

сидя у стола, его взгляд падал на скульптуру молящегося мальчика, которую он приобрел в 1747 г. и велел поставить в решетчатом павильоне восточнее библиотеки. Сегодня на этом месте находится изготовленная около 1900 г. отливка, а оригинал в 1830 г. попал в Берлинское собрание древностей.

## Малая галерея

Как и Библиотека, Малая галерея относилась к личным помещениям Фридриха Великого. В длинной и узкой комнате с расточительной позолоченной декорацией стен из яблочно-зеленого и розового искусственного мрамора находилось большое количество картин и скульптур. Фридрих пользовался галереей в качестве личного кабинета, в котором он, следуя собственному вкусу, выставлял произведения искусства разного жанра. Здесь картины не играют роль украшений, и, хотя и полностью включены в концепцию этого пространства, сами по себе находятся в центре внимания. Через Малую галерею пролегал кратчайший путь короля из вестибюля в Библиотеку и Спальню.

Пяти застекленным дверям на северной стороне соответствуют пять панно для картин на стене напротив. И в этом помещении настенная декорация, состоящая из винограда и виноградных листьев, разработанная Мерком, Сартория и Иоганном Кристианом Гоппенхауптом, продолжает разработку орнаментального лейтмотива дворца. В Малой галерее представлены исключительно картины французских мастеров начала XVIII века: Антуана Вато и его учеников Николаса Ланкрета и Жана-Батиста Патера. Вато был создателем нового жанра „fêtes galantes", галантных празднеств, который, очевидно, особенно очаровал Фридриха. Празднично разодетые люди образуют веселящиеся группы на фоне идеализированного южного пейзажа. Они освобождены от церемониальных уз двора и предаются необузданному наслаждению жизнью, воплощая, таким

Малая галерея

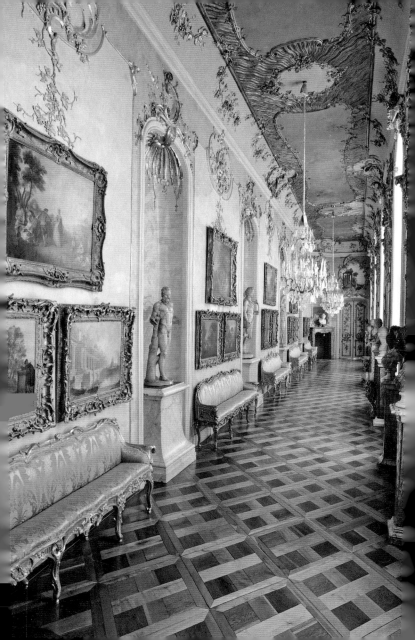

образом, элегантный мир рококо, чья – по-французски – галантная атмосфера соответствовала идеалам Фридриха. К 1750 г. у короля была собрана коллекция из тринадцати картин Вато, из которых четыре и на сегодняшний день находятся во дворце Сан-Суси. Ему принадлежало в общей сложности и 26 картин Ланкрета и Патера. Они входят сегодня в уникальное собрание французской живописи XVIII века. В дальнейшем Фридрих сосредоточился на коллекционировании репрезентативных картин большого формата позднего итальянского Возрождения и фламандского и итальянского Барокко для Картинной галереи и для Нового дворца.

Ядро коллекции античных скульптур Фридриха Великого составила закупленная полностью в 1742 г. коллекция бывшего посла Франции при Ватикане,

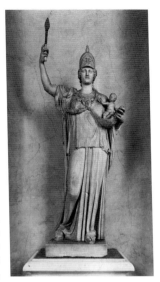

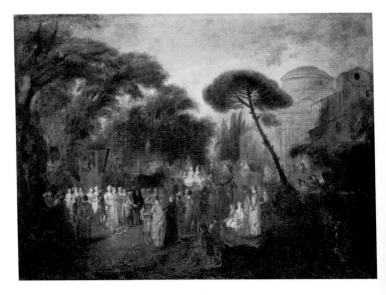

кардинала Мельхиора де Полиньяка. Она состояла из более чем 300 объектов античности, среди которых было около 60 статуй и 100 бюстов и голов, которые король велел выставить в разных дворцах и парках. К этой коллекции принадлежали и четыре скульптурные фигуры в нишах Малой галереи – бога стад Пана, бога вина Бахуса и олицетворяющих науки и искусства Афины и Аполлона. Бюсты Нептуна и Амфитриты на каминах, также как и фигура Ареса Лудовизи в вестибюле, являются работами современника Фридриха – французского скульптора Ламбера Сигизбера Адана.

Из четырех диванов у стены только один стоит со времен Фридриха, остальные – копии 1991 и 1994 гг. Они служили только в целях декорации, так как были очень низкими и на них невозможно было сидеть.

*Скульптура „Афина с мальчиком Эрихтонием" в Малой галерее*

## Комнаты для гостей

На собственноручно начерченном плане дворца Фридрих указал назначение комнат в западном крыле словами „pour les étrangers" – для гостей. Во дворце Сан-Суси полностью отсутствуют помещения для королевы. В 1733 г., будучи престолонаследником, Фридрих должен был жениться на выбранной его отцом принцессе Елизавете Кристине Брауншвейг-Бевернской. Сразу же после вступления на престол, король удалил от себя нелюбимую супругу, выделив ей на летние месяцы дальний дворец Шёнхаузен, находящийся сегодня на северо-востоке Берлина.

В конце ряда из четырех Комнат для гостей находится еще одна, сегодня недоступная, пятая комната – округлое помещение, пара библиотеке в другом конце дворца. Она названа в честь графа Ротенбурга, друга Фридриха Великого, который вплоть до своей смерти в 1751 г., регулярно в ней жил. Так как списки гостей с XVIII века не сохранились, сегодня не известно кто и когда обитал в дру-

*Антуан Вато, Шествие невесты (около 1715 г.). Картина в Малой галерее*

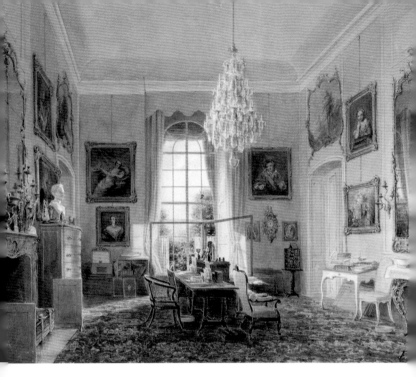

гих комнатах для гостей. Все они смотрят на юг и находятся на месте предусмотренного по правилам французской архитектурной теории „Appartement double". За каждым помещением, с северной стороны, расположены комната для прислуги и маленькая каморка, по-видимому, для одежды. В каждой комнате напротив окна расположена ниша для кровати. Входили в комнаты для гостей, образующих анфиладу, через застекленные двери прямо с террасы. Внучатый племянник Фридриха Великого, Фридрих Вильгельм IV, получил, еще будучи престолонаследником, в 1835 г. разрешение жить во дворце Сан-Суси. После своего вступления на престол в 1840 г. он окончательно определил дворец своего предшественника, которого так высоко уважал, в качестве летней резиденции. Из пиетета

Фердинанд фон Арним, Спальня Фридриха Вильгельма IV в Первой комнате для гостей (1843 г.)

к великому королю, он обитал со своей супругой Елизаветой Баварской только в Комнатах для гостей и пользовался помещениями Фридриха исключительно в репрезентативных целях. Собрание картин в гостевых комнатах осталось в общих чертах нетронутым, но меблировку дополнили предметами в стиле второго рококо, соответствующими новому предназначению помещений. В трех из комнат положили новые полы. В 1873 г. скончалась Елизавета, последняя обитательница дворца Сан-Суси. С тех пор в летнем дворце Фридриха Великого находится музей.

*Первая комната для гостей*
Уже в Первой комнате для гостей, непосредственно примыкающей к Мраморному залу, четко заметно, что на оформление гостевых помещений тратилось меньше, чем на оформление жилища для короля. Отказались, например, за одним исключением, от потолочных декораций. Обшитые деревом стены Первой комнаты поделены на узкие панно с нежно розовыми рисунками в китайском стиле художника-декоратора Вильгельма Хёдера. В XVIII веке широко распространилась мода на Китай, декоративные элементы из Восточной Азии включались в канон форм рококо. Отголоском этой моды в архитектуре являются Китайский домик и Драконовый домик в парке Сан-Суси. Настенная живопись была обнаружена за обшивкой из ткани только в 1953 году, во время реставрационных работ. Заказчик приказал спрятать роспись за тканью вскоре после ее завершения. По-видимому это произошло потому, что дерево, из которого были изготовлены панели, было сырым и пока оно высыхало, на стене уже появлялись малопривлекательные трещины. К тому же, обшивка из ткани позволила повесить 14 картин, которые сейчас находятся в других помещениях дворца, а также в Новом дворце и во дворце Шарлоттенбург.

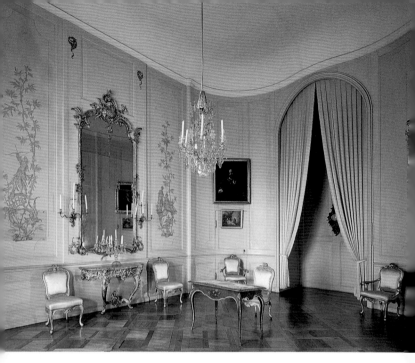

Начиная с 1840 года это помещение служило Фридриху Вильгельму IV в качестве жилой комнаты и рабочего кабинета. Здесь король и умер после продолжительной болезни 2 января 1861 года. До погребения в склеп церкви *Фриденскирхе* его гроб был установлен для прощания в Спальне/Рабочем кабинете Фридриха Великого.

*Вторая комната для гостей*
Особенностью Второй, как впрочем и последующих комнат для гостей, была общая ткань для обоев, обивки мебели и для декорации алькова и окон. Полушелковый атлас в сине-белую полоску на стенах составляет фон для многочисленных картин, придающих этому пространству свой собственный характер и принадлежащих, без исклю-

Деталь декора стены в Первой комнате для гостей

Вторая комната для гостей

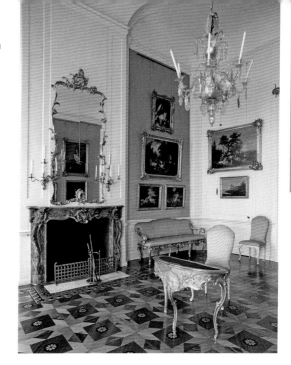

чения, к оригинальному убранству. В их число входят произведения, предпочитаемые Фридрихом по жанру и по мотивам. Работы Николаса Ланкрета представляют и здесь введенные Вато „галантные празднества". Жан Франсуа де Труа создал по мотивам одной из любимых книг Фридриха Великого, *Метаморфоз* Овидия, сцены *Леда и лебедь* и *Юпитер и Каллисто*.

В алькове находится новодел так называемой *кавалерской кровати*, который должен придать помещению более аутентичный вид. Как выглядели в оригинале эти несохранившиеся кровати – неизвестно.

Начиная с 1840 года, королева Елизавета использовала Вторую комнату для гостей, в качестве жилой комнаты.

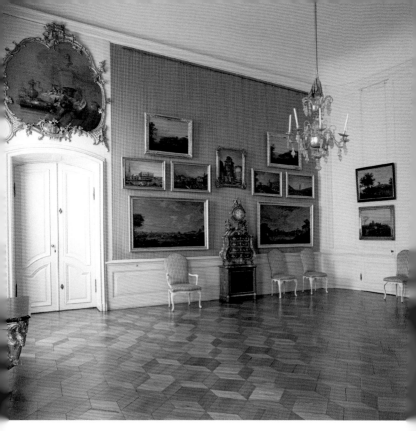

*Третья комната для гостей*
Третья комната для гостей выделяется среди других комнат своим размером. Многочисленные картины украшают стены, обитые полушелковым атласом в красно-белую полоску. В основном – это пейзажи и ведуты, причем преобладают виды Рима и Венеции. Ведута, как жанр, возникла в XVII веке и достигла своего апогея век спустя, когда картины стали излюбленным сувениром. В юности Фридриху Великому не посчастливилось предпринять так называемый „Grand Tour" – почти обязательную в XVIII веке образовательную поездку, ведущую рев-

ностно повышающих свое образование молодых аристократов в основном в Италию – для знакомства со знаменитыми центрами искусства и памятниками архитектуры. И в более поздние годы Фридрих никогда не ездил в Италию. Несмотря на это, он был хорошо знаком с выдающимися архитектурными сооружениями и античными центрами страны по эстампам, в большом количестве хранящимся в его библиотеке и по ведутам, украшающим, например, стены этой комнаты.

В число картин в этой комнате входит и одна работа итальянского театрального художника Инноченте Беллавите, изображающая пейзаж с руинами. Вскоре после окончания строительства дворца Сан-Суси именно этот художник дополнил планы Кнобельсдорфа для стилизованных под античность, оживляющих пейзаж руин на Руинной горе севернее парадного двора.

После 1849 года Третья комната для гостей, в которую поставили дополнительную мебель, служила Фридриху Вильгельму IV и его супруге Елизавете спальней.

### Четвертая комната для гостей

Только несколько лет спустя после ее оборудования, Фридрих Великий велел переделать Четвертую комнату для гостей, и она приобрела свой нынешний вид. Ее оформление четко отличается от оформления других комнат. Резные работы Иоганна Кристиана Гоппенхаупта Младшего, раскрашенные натуральными красками, живо выделяются на желтом фоне стены. Они состоят из натуралистически переданных цветов, гирлянд, фруктов и разнообразных анималистических мотивов. Впечатление естественности усиливают гирлянды цветов из листового железа, которые спускаются, как бы свободно растущими, с потолка. Цветы, как доминирующий мотив, можно найти и в венке на потолке, и во французской люстре, с ее бесчисленными нежными фарфоровыми цветками. До переоформле-

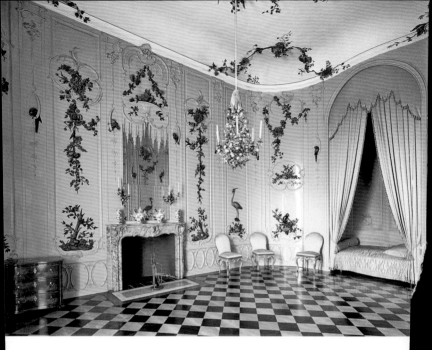

ния комнаты в 1752–1753 гг. здесь, как и в Первой комнате для гостей, можно было увидеть настенные росписи в китайском стиле работы Вильгельма Хёдера. Остатки изначальной орнаментальной декорации до сих пор существуют на задней стене алькова. Четвертую комнату для гостей, которую в XVIII веке называли еще „цветочной комнатой", традиционно связывают с именем Вольтера, и поэтому она известна еще как „Палата Вольтера". То, что философ в ней жил, продлежит однако, пожалуй, сфере легенд, но, тем не менее, бюст Вольтера из бисквита, который с начала XX века стоит на консоли, напоминает здесь о знаменитом деятеле Просвещения.

В XIX веке, во время летнего пребывания королевской четы во дворце, Елизавета пользовалась этой комнатой в качестве туалетной. Меблировка была, однако дополнена современной мебелью.

Четвертая комната для гостей

Деталь резного деревянного декора стены в Четвертой комнате для гостей

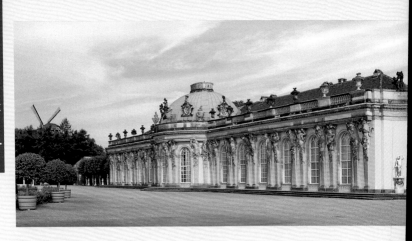

**Дворец Сан-Суси**

Maulbeerallee
D-14469 Potsdam, Германия

Фасад со
стороны сада

**Контакты**

Фонд Прусских дворцов и садов
региона Берлин-Бранденбург
почтовый адрес: Postfach 601462, 14414 Potsdam

Информацию Вы сможете получить

**в центре для посетителей у «Исторической
мельницы»**
An der Orangerie 1, 14469 Potsdam
тел.: +49 (0) 331.96 94-200
факс: +49 (0) 331.96 94-107
электр. почта: info@spsg.de
Часы работы:
с апреля по октябрь: 8:30 – 18:00
с ноября по март: 8:30 – 17:00

а также

**в центре для посетителей в Новом дворце**
Am Neuen Palais 3, 14469 Potsdam
тел.: +49 (0) 331.96 94-200
факс: +49 (0) 331.96 94-107
электр. почта: info@spsg.de
Часы работы:
с апреля по октябрь: 9:00 – 18:00
с ноября по март: 10:00 – 17:00
Выходной день: вторник

**Заказ групповых посещений**
по тел.: +49 (0) 331.96 94-200
электр. почта: besucherzentrum@spsg.de

**Часы работы**
с апреля по октябрь:
вторник — воскресенье, 10:00–18:00
выходной день: понедельник
с ноября по март:
вторник — воскресенье, 10:00–17:00
выходной день: понедельник

**Транспортное сообщение**
Центр для посетителей у «Исторической мельницы»
Из Берлина: городской электричкой (S-Bahn) S 7 или
региональным экспрессом (Regionalexpress) до главного
вокзала в Потсдаме (Potsdam Hauptbahnhof)
и от главного вокзала в Потсдаме — автобусом 695 до
остановки «Дворец Сан-Суси» («Schloss Sanssouci»)

Центр для посетителей в Новом дворце
Из Берлина: Региональным экспрессом (Regionalexpress)
до остановки «Парк Сан-Суси» («Park Sanssouci») или
от главного вокзала в Потсдаме автобусами 605, 606 или
695 до остановки «Новый дворец» («Neues Palais»)
(Пожалуйста, наведите справку о действующем расписа-
нии поездов и о возможных изменениях в маршрутах)

**Информация для посетителей-инвалидов**
Картинная галерея, Китайский павильон, Историческая
мельница
Бельведер на холме Клаусберг, дворец Шарлоттенхоф,
Норманская башня: к сожалению, нет доступа для инвали-
дов на колясках

Дворец Сан-Суси и дворцовая кухня:
доступны для инвалидов на колясках только в сопровождении или по предварительной заявке.

Гостевой дворец Новые палаты: без препятствий

В центре для посетителей и во дворце Сан-Суси в распоряжении имеется ограниченное количество инвалидных кресел-колясок.
Туалеты для инвалидов находятся в центре для посетителей у Исторической мельницы, у входов в парк — ул. Ленне/Коровьи ворота (Lennéstraße/Kuhtor) и на перекрестке ул. Ленне и ул. Зелло (Lennéstraße /Kreuzung Sellostraße), а также в центре для посетителей в Новом дворце **WC.** ♿
Специальные экскурсии для слепых и для лиц с нарушениями зрения предоставляют возможность „понять" произведения искусства и архитектуры и вжиться в мир XVIII и XIX столетий. Специальные программы — по запросу. 👁

**Парковый ансамбль Сан-Суси**
Дворец Сан-Суси
Картинная галерея
Новые палаты
Историческая мельница
Новый дворец
Бельведер на холме Клаусберг
Китайский павильон
Дворец Шарлоттенхоф
Римские купальни
Дворец Оранжерея
Норманнская башня
Церковь Мира
Драконовый павильон
Руинная гора

**Музейные лавки**
Музейные лавки фонда Прусских дворцов и садов приглашают Вас познакомиться с миром прусских королей и королей и привезти домой воспоминания о своих впечатлениях. Каждая Ваша покупка является также и пожертвованием, потому что „Музейная лавка ООО" (Museumsshop GmbH) оказывает фонду финансовую поддержку для приобретения произведений искусства, а также для проведения реставрационных работ во дворцах и садах.
Музейные лавки Вы найдете
в Потсдаме: во дворце Сан-Суси,

в дворцовой кухне Сан-Суси,
в Новом дворце,
во дворце Цецилиенхоф
в Берлине: во дворце Шарлоттенбург
www.museumsshop-im-schloss.de

**Питание**
Кафе-ресторан „Драконовый павильон"
Café-Restaurant Drachenhaus
тел.: +49 (0) 331.5 05 38 08
Имение королевского двора „Борнштедт"
Krongut Bornstedt
тел.: +49 (0) 331.5 50 65-0
Ресторан-Мёвенпик „Историческая мельница"
Mövenpick Restaurant Historische Mühle
тел.: +49 (0) 331.28 14 93
Кафе Потсдамского университета
Cafeteria der Universität Potsdam
тел.: +49 (0) 331.3 70 64 01
Кафе и ресторан Фредерсдорф
Café & Restaurant Fredersdorf
тел.: +49 (0) 331.95 13 00 51
факс: +49 (0) 331.95 13 00 52

**Информацию для туристов можно получить**
в Информационном центре (Tourist Information) на главном вокзале в Потсдаме
Вокзальный пассаж (Bahnhofspassagen),
рядом с перроном 6-го пути,
Babelsberger Str. 16 (не является почтовым адресом!)
14473 Potsdam
тел. +49 (0) 331.2755 88 99
факс +49 (0) 331.2755 82 9

в Информационном центре у Бранденбургских ворот в Потсдаме
Tourist Information Brandenburger Tor
Brandenburger Straße 3
14467 Potsdam
тел: +49 (0) 331.505 88 38
факс: +49 (0) 331.505 88 33

электр. почта: tourismus-service@potsdam.de
www.potsdamtourismus.de

В фирме „Маркетинг туризма земли
Бранденбург ООО"
Tourismus-Marketing Brandenburg GmbH (TMB)
тел. +49 (0) 331.200 47 47
www.reiseland-brandenburg.de

Фасад с севера

**Охрана исторических произведений
садового искусства**

С 1990 г. культурный ландшафт региона Потсдам — Бер-
лин включен в список объектов всемирного наследия
ЮНЕСКО. Мы нуждаемся в Вашей поддержке, чтобы
защитить и сохранить это всемирное наследие с его
уникальными творениями искусства, находящимися в
чувствительной к внешним воздействиям естественной
природной среде.

Своим бережным отношением Вы сможете помочь тому,
что исторические сады раскроют для Вас и других посети-
телей всю свою прелесть. Порядок посещения, введенный
фондом Прусских дворцов и садов, включает правила,
способствующие сохранению бесценного всемирного на-
следия. Мы сердечно благодарим Вас за соблюдение этих
правил и желаем Вам приятного пребывания в прусских
королевских садах!

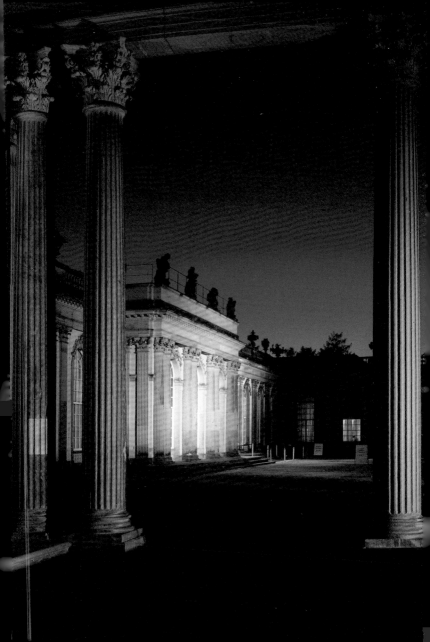

## Библиография

Hans-Joachim Giersberg, Hillert Ibbeken (Ганс-Йоахим Гирсберг. Хиллерт Иббекэн): *Schloss Sanssouci. Die Sommerresidenz Friedrichs des Großen (Дворец Сан-Су-си. Летняя резиденция Фридриха Великого)*. Berlin 2005.

Johannes Kunisch (Йоганнес Куниш): *Friedrich der Große. Der König und seine Zeit (Фридрих Великий. Король и его время)*. München 2004.

Christoph Martin Vogtherr (Кристоф Мартин Фогтхэр): *Schloss Sanssouci (Дворец Сан-Суси)*. Herausgegeben von der Stiftung Preußische Schlösser und Gärten Berlin-Brandenburg. Potsdam 2004.

Götz Eckardt, Hans-Joachim Giersberg, Gerd Bartoschek u. a. (Гётц Экарт, Ганс-Йоахим Гирсберг, Герд Бар-тошек и др.): *Schloss Sanssouci (Дворец Сан-Суси)*. Herausgegeben von der Stiftung Preußische Schlösser und Gärten Berlin-Brandenburg (Издание фонда Прус-ских дворцов и садов Берлин-Бранденбург). Potsdam 1996.

Generaldirektion der Stiftung Schlösser und Gärten Potsdam-Sanssouci (Hrsg.) (Издание Генеральной дирек-ции фонда Дворцов и садов Потсдам – Сан-Суси): *Potsdamer Schlösser und Gärten. Bau- und Gartenkunst vom 17. bis 20. Jahrhundert (Потсдамские дворцы и сады. Зодчество и садово-парковое искусство XVII–XX веков)*. Potsdam 1993.

Автор текста: Михаэль Шерф
Перевод: Борис Раев
Редактор: Роми Галасз
Координация: Эльвира Кюн
Художественное оформление: M & C Хавеманн
Верстка: Каспэр Званефельд
Репродукции: Аника Хайн
Печать и брошюровка: Типография в Альтенбурге, Альтенбург
Фотографии и планы: фотоархив ФПДС/фотографы: Ганс Бах, Роланд Гендрик, Хаген Иммель, Даниель Линднер, Вольфганг Пфаудер, Лео Зейдель

Библиографическая информация Немецкой национальной библиотеки
Немецкая национальная библиотека вносит эту публикацию в Немецкую национальную библиографию; подробные библиографические данные можно найти в Интернете на сайте: http://dnb.dnb.de

www.deutscherkunstverlag.de
ISBN 978-3-422-04005-2